新书谱 张猛龙碑

王佑贵 编著

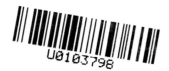 浙江人民美术出版社

图书在版编目（CIP）数据

张猛龙碑 / 王佑贵编著. -- 杭州 ：浙江人民美术
出版社，2020.12
（新书谱）
ISBN 978-7-5340-7748-7

Ⅰ．①张… Ⅱ．①王… Ⅲ．①楷书—碑帖—中国—北
魏 Ⅳ．①J292.23

中国版本图书馆CIP数据核字(2019)第237945号

"新书谱"丛书编委会名单

主　　编	张东华					
副主编	周寒筠	周　赞				
编　委	艾永兴	白天娇	白岩峰	蔡志鹏	陈　潜	陈　兆
	成海明	戴周可	方　鹏	郭建党	贺文彬	侯　怡
	姜　文	刘诗颖	刘玉栋	卢司茂	陆嘉磊	马金海
	马晓卉	冉　明	尚磊明	施锡斌	宋召科	谭文选
	王佳宁	王佑贵	吴　潺	许　诩	杨秀发	杨云惠
	曾庆勋	张东华	张海晓	张　率	赵　亮	郑佩涵
	钟　鼎	周斌洁	周寒筠	周静合	周思明	周　赞

编　　著：王佑贵
责任编辑：陈辉萍
封面设计：程　瀚
责任校对：余雅汝　张利伟
责任印制：陈柏荣

新书谱　张猛龙碑

出版发行　浙江人民美术出版社
　　　　　（杭州市体育场路347号）
经　　销　全国各地新华书店
制　　版　杭州林智广告有限公司
印　　刷　浙江海虹彩色印务有限公司
版　　次　2020年12月第1版
印　　次　2020年12月第1次印刷
开　　本　889mm×1194mm　1/12
印　　张　4.666
字　　数　102千字
印　　数　0,001-2,000
书　　号　ISBN 978-7-5340-7748-7
定　　价　30.00元
如有印装质量问题，影响阅读，请与出版社营销部联系调换。
联系电话：0571-85105917

目 录

新书谱

张猛龙碑

《张猛龙碑》，亦称《鲁郡太守张猛龙碑》，全称《鲁郡太守张府君清颂碑》。碑阳二十四行，每行四十六字；

碑阴题名总计十二列，每列二至二十二字不等，每行字数亦不均等。碑阳有题额『魏鲁郡太守张府君清颂之碑』。

《张猛龙碑》为正宗北碑书体，是魏碑体这一脉书风的高峰。碑石在山东曲阜孔庙，书法劲健雄俊。全篇以

方笔为主，方中寓圆；辅以圆笔，圆中寓方。

《张猛龙碑》真正进入书法史序列成为书坛临习的对象是在晚清碑学兴盛之时。唐、宋、元、明时期《张猛龙

碑》的书法根本不入书法家之眼。真正推崇《张猛龙碑》书法的是清初的杨宾（生卒年不详），杨宾在《大瓢偶笔》

中认为：『曲阜孔庙《张猛龙碑》，笔意近王僧虔，而坚劲耸拔则过之。六朝正书碑版可得而见者，当以此碑为

第一。《崔敬邕》不及也。』

康有为认为：『《张猛龙》《贾思伯》《杨翚》为正

体变态之宗，《贾思伯》《杨翚》辅之』。

《张猛龙碑》被康有为尊为『正体变态之宗』，可见在康有为心中其地

位之高。康有为甚至直接表露他本人的正书取法《张猛龙碑》，如其《广艺舟双楫》云：『《张猛龙碑》结构为

书家之至，而短长俯仰，各随其体……吾于正书取《张猛龙》，各极其变化也。』

虽然康有为的传世作品未能完全体现受《张猛龙碑》影响，但其论述清晰地映射出《张猛龙碑》在康有为书

学视野中的特殊地位，足见此碑在北碑作品中的代表性。他还说：『后世称碑之盛者，莫若有唐，名家杰出，诸

体并立。然自吾观之，未若魏世也。唐人最讲结构，然向背往来伸缩之法，唐世之碑，孰能比《杨翚》《贾思伯》

《张猛龙》也！其笔气浑厚，意态跳宕；长短大小，各因其体；分行布白，自妙其致；寓变化于整齐之中，藏奇

崛于方平之内，皆极精彩。作字工夫，斯为第一，可谓人巧极而天工错矣。』

康有为将唐碑与《张猛龙碑》等魏碑体楷书作品相比，并从刀笔的浑厚和结字的奇崛等角度着眼，认为《张

猛龙碑》等北碑高于唐碑。从此之后，临习《张猛龙碑》的风气逐渐形成。

学习楷书，无法绕开唐碑，《张猛龙碑》的书法地位和书法学习角度同样需要唐碑观照。同样是北碑推崇者

的杨守敬，也将《张猛龙碑》与唐人书法相比较，他是这样说的：「书法潇丽古淡，奇正相生，六代所以高出唐

人者以此。」可见《张猛龙碑》在魏碑体作品中的地位之重要。特别是阮元、包世臣、康

《张猛龙碑》是在特定时期进入书法家的期待视野的，从而成为碑学的经典名作。《张猛龙碑》曾一度成为与主宰书坛千年之久的「二

有为等名家的倡导，经过碑派书家近百年的不断临习和取法，《张猛龙碑》

王」作品平起平坐的北碑经典名作。

一、教学目标

对于《张猛龙碑》的学习，最初遇到的问题并非通常所说的「手低」，而是「眼低」。当然，最应强调的还是

观察的客观程度。观察的客观程度能反映观察能力的高低，也最终决定眼之高低，眼高才能手高。因此，本教学

目标是通过各环节的讲解培养学习者细致客观的观察能力，进而根据观察到的客观现象的特征揣测相对应的技法

表现力。

对《张猛龙碑》的细致观察能力的培养需要从多方面展开。

首先，就单个字的观察，必须有辅助手段，也就是要有参照物。比如可以参考字内字外空间的概念，也可以

关注线条的走向。或者说理性分析方法也好，科学精神也罢，这观察能力不是凭空产生的，而是在方法论指导下

的感受力培养。只有将自己置于这类关系网中才能真正顺藤摸瓜式地找到破解之路，才可能深刻地认识、体会其

来龙去脉。

其次，对几个字、一组字、整篇字的观察与思考。其中不仅有单个字的参照，还需要估算原帖中字与字之间

的距离，可以说这需要想象力的拓展，还需要时间、空间观念的辅助，方能使自己的视觉变得更为客观。

再次，多观察、多比较。具体言之，书法的学习并非只有在观察力培养好了才进入下一个环节，实际上，观察

力的培养是一个长期的目标，不是一蹴而就的。因此，观察之后，同时跟进的还有笔法的揣测后进行的笔法实践，

以及对临、背临和原帖的比较的细致观察活动，这将是较为有效的培养观察能力的重要途径。

二、教学要求

通过临摹学习《张猛龙碑》，逐渐对书法所拥有的特有的线条以及这些线条所对应的用笔技法有较深刻的认识，为今后深入学习书法做准备。

通过对《张猛龙碑》的字法和笔法的分析，以便更好地理解书法，更好地感受书法之美。

通过对《张猛龙碑》进行研究性学习，将《张猛龙碑》与北碑中的墓志、摩崖进行比较，进而由对临到背临逐渐进入模仿创作，从而更深入地展开魏碑书法艺术的创作。

《张猛龙碑》是魏碑中方笔用笔的典范，方峻是其起收笔的主要外在形态。《张猛龙碑》的碑额「魏鲁郡太守张府君清颂之碑」可谓方笔之极致。其用笔技法有其独特性，这样的方笔同时有刻刀参与的因素，棱角分明，极具阳刚气。从技法训练的角度看，方笔的表达是难度系数较大的书法用笔，既要有方的外形又要有圆转的笔势。因此，方笔的用笔方法以铺毫为主要方式，既注重毛笔铺毫的形态作点画外形的塑造，又要强调方笔隐藏于点画之中间段，正如阳刚之脸内藏肌肉的棱角。

方笔的笔势构建常表现为三角形点画，同样，点画间的空白处也常呈现三角形，这个三角形的构成确立了整体稳健、结实、阳刚的基调。

在《张猛龙碑》的碑阴正文中同样在空间的处理上与碑额同调，需要学习者多作观察和体会，逐渐形成自己的观察碑刻的视角和临摹方法。

基本笔画

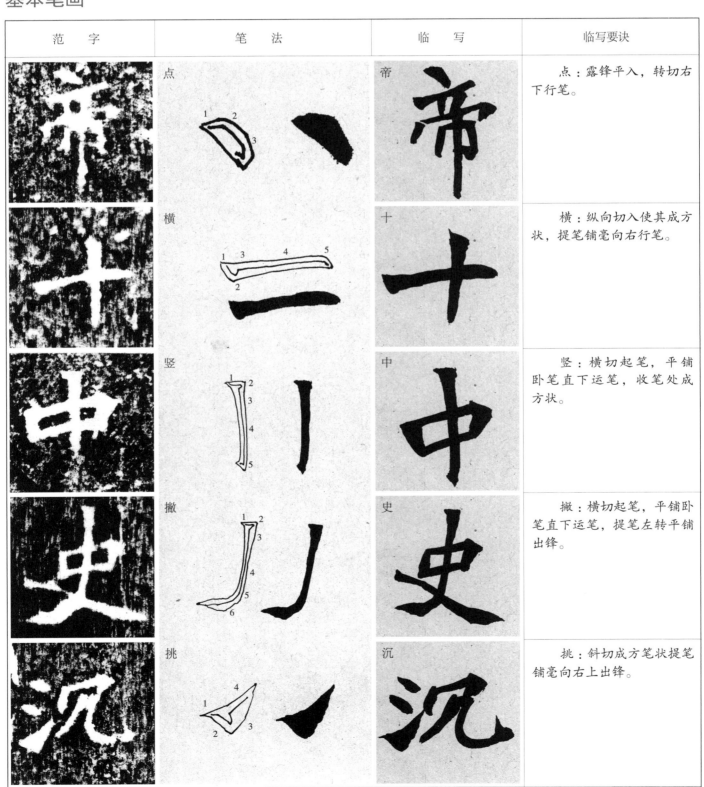

范　字	笔　法	临　写	临写要诀
	点	帝	点：露锋平入，转切右下行笔。
	横	十	横：纵向切入使其成方状，提笔铺毫向右行笔。
	竖	中	竖：横切起笔，平铺卧笔直下运笔，收笔处成方状。
	撇	史	撇：横切起笔，平铺卧笔直下运笔，提笔左转平铺出锋。
	挑	沉	挑：斜切成方笔状提笔铺毫向右上出锋。

基本笔画

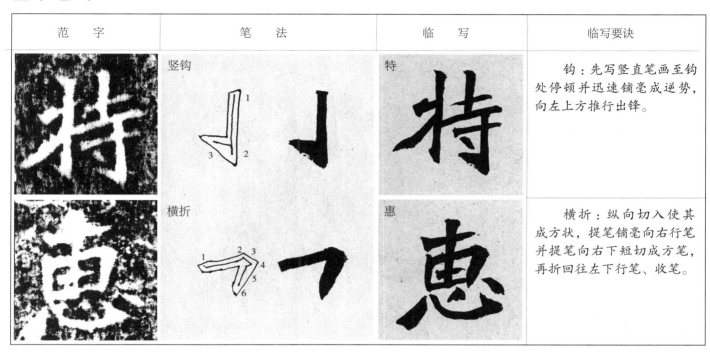

范 字	笔 法	临 写	临写要诀
特	竖钩	特	钩：先写竖直笔画至钩处停顿并迅速铺毫成逆势，向左上方推行出锋。
惠	横折	惠	横折：纵向切入使其成方状，提笔铺毫向右行笔并提笔向右下短切成方笔，再折回往左下行笔、收笔。

笔画的变化

范 字	笔 法	临 写	临写要诀
流	点的变化	流	"流"字以半环绕的形式排列五个点，另正上方有一方峻的纵势点，大小有变化。注意观察起锋的形状和出锋的方向。
詳		詳	"详"字有三个点，这三个点起笔锋利，临习时注意观察方笔的用笔效果，辅以用刀切的爽利之感，逐渐体会以笔代刀的用笔。
備		备	"备"字的点呈圆势，寓以篆籀之圆厚，用笔时注意铺毫，藏锋要圆中寓方。
弈		弈	"弈"字有三个点，极具变化。上点呈波动状，下边左侧点起笔完全方切，方直挺拔；下边右侧点圆转流动。

笔画的变化

范 字	笔 法	临 写	临写要诀
心	八	心	"心"字有三个点，呈弧线排列。左两点用笔轨迹相似，侧落呈方笔状，铺毫向右上侧收。最右侧点，轻入侧铺笔毫，转而右侧突然收笔。
像	捺的变化 八	像	"像"字捺画，起收细柔而厚实，中实铺毫，辗转侧收。
於	八	於	"于"字捺画，起收处方笔为主势，爽劲厚重。
八	八	八	"八"字捺画，头方挺，中间弧形收腰，捺脚呈方笔之形状。
金	八	金	"金"字捺画，整体造型有汉隶遗意，注意收笔方形之态。
延	乀	延	"延"字之平捺，一波三折之势态要仔细观察，用笔中绞转推行极为重要。
父	乀	父	"父"字捺笔折意以长方刀切状呈现，注意形的把握。

笔画的变化

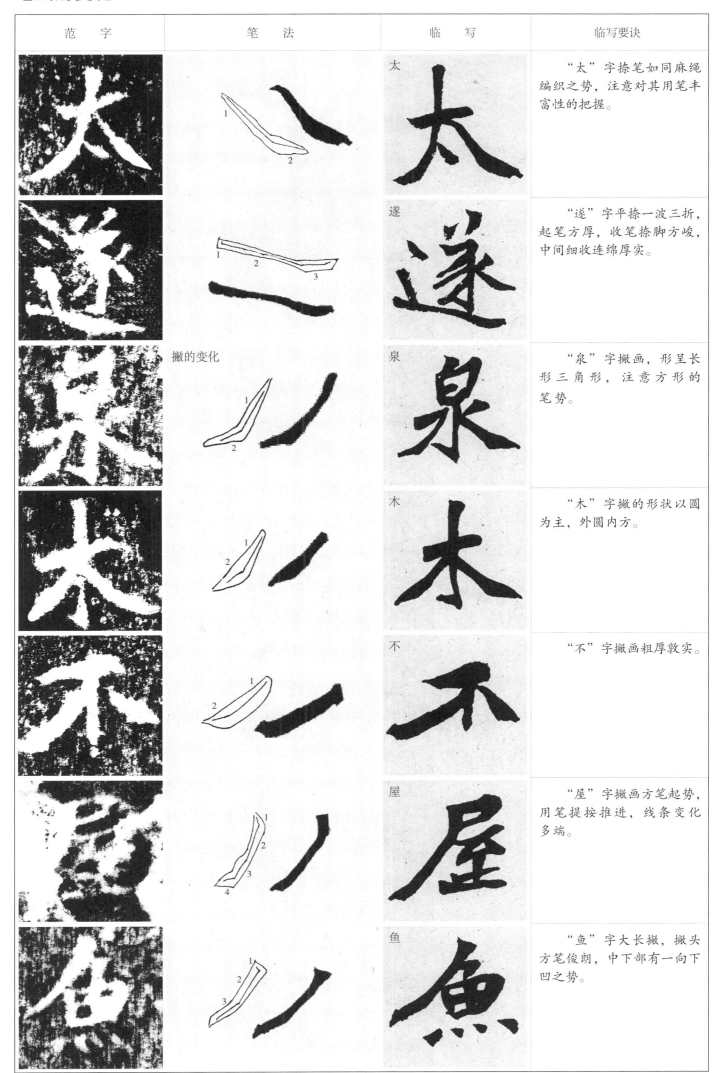

范　字	笔　法	临　写	临写要诀
		太	"太"字捺笔如同麻绳编织之势，注意对其用笔丰富性的把握。
		遂	"遂"字平捺一波三折，起笔方厚，收笔捺脚方峻，中间细收连绵厚实。
	撇的变化	泉	"泉"字撇画，形呈长形三角形，注意方形的笔势。
		木	"木"字撇的形状以圆为主，外圆内方。
		不	"不"字撇画粗厚敦实。
		屋	"屋"字撇画方笔起势，用笔提按推进，线条变化多端。
		鱼	"鱼"字大长撇，撇头方笔俊朗，中下部有一向下凹之势。

笔画的变化

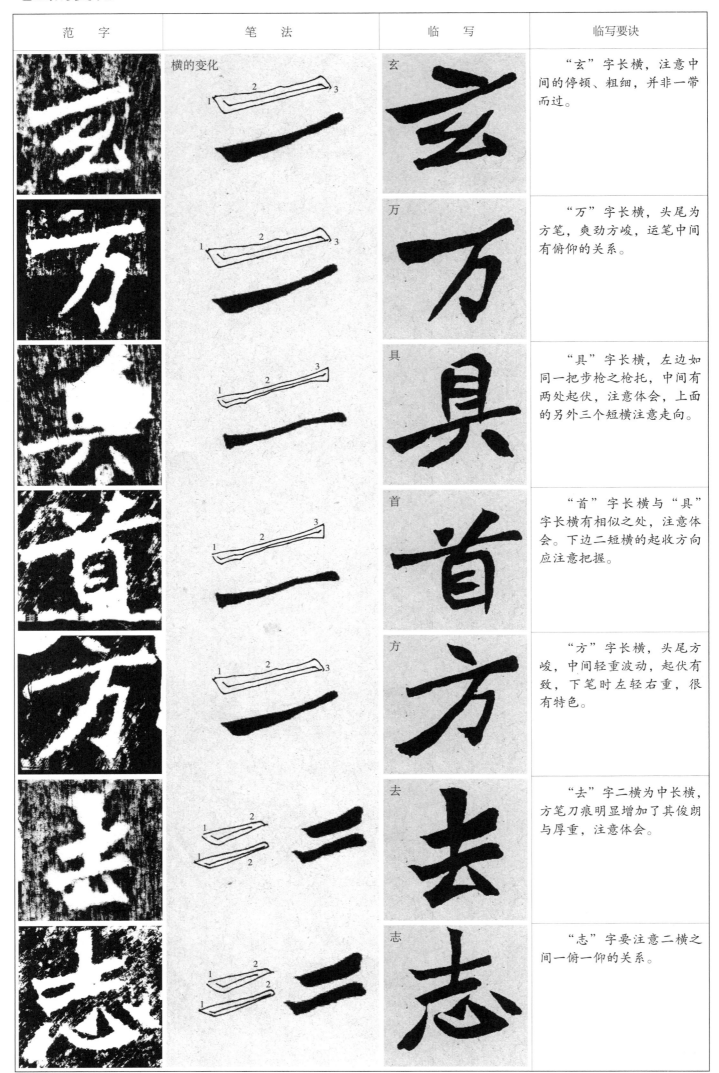

范　字	笔　法	临　写	临写要诀
	横的变化	玄	"玄"字长横，注意中间的停顿、粗细，并非一带而过。
		万	"万"字长横，头尾为方笔，爽劲方峻，运笔中间有俯仰的关系。
		具	"具"字长横，左边如同一把步枪之枪托，中间有两处起伏，注意体会，上面的另外三个短横注意走向。
		首	"首"字长横与"具"字长横有相似之处，注意体会。下边二短横的起收方向应注意把握。
		方	"方"字长横，头尾方峻，中间轻重波动，起伏有致，下笔时左轻右重，很有特色。
		去	"去"字二横为中长横，方笔刀痕明显增加了其俊朗与厚重，注意体会。
		志	"志"字要注意二横之间一俯一仰的关系。

笔画的变化

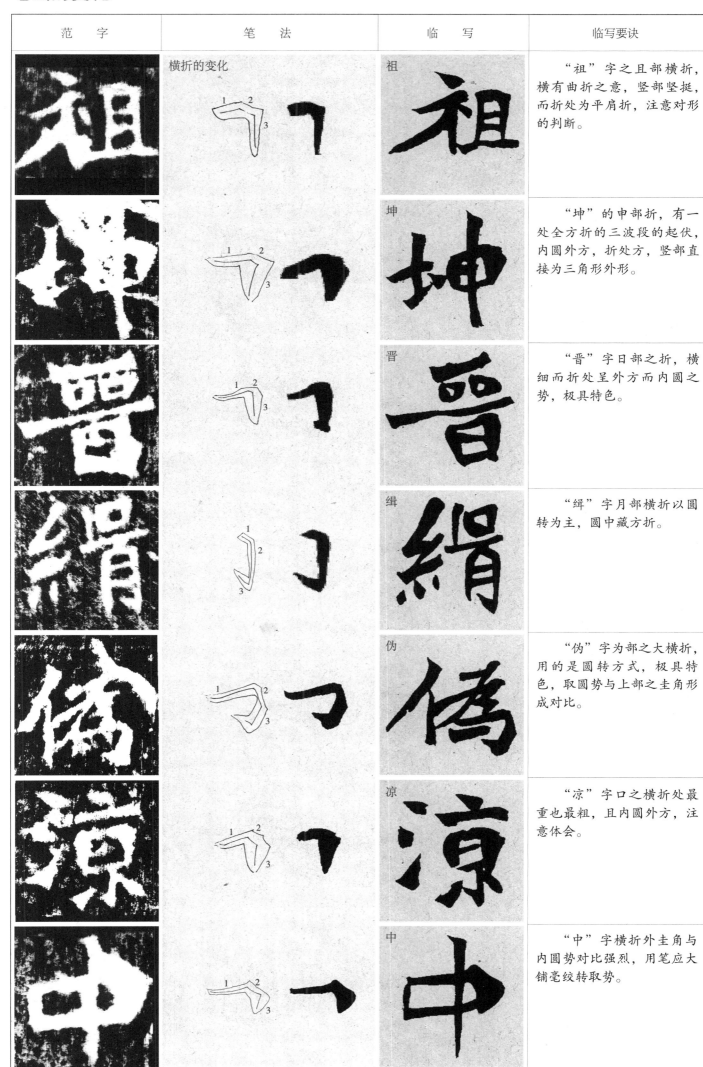

范　字	笔　法	临　写	临写要诀
祖	横折的变化	祖	"祖"字之且部横折，横有曲折之意，竖部坚挺，而折处为平肩折，注意对形的判断。
坤		坤	"坤"的申部折，有一处全方折的三波段的起伏，内圆外方，折处方，竖部直接为三角形外形。
晋		晋	"晋"字日部之折，横细而折处呈外方而内圆之势，极具特色。
绢		绢	"绢"字月部横折以圆转为主，圆中藏方折。
伪		伪	"伪"字为部之大横折，用的是圆转方式，极具特色，取圆势与上部之圭角形成对比。
凉		凉	"凉"字口之横折处最重也最粗，且内圆外方，注意体会。
中		中	"中"字横折外圭角与内圆势对比强烈，用笔应大铺毫绞转取势。

笔画的变化

范　字	笔　法	临　写	临写要诀
	竖和竖钩的变化	平	"平"字竖画,中间有细收腰,竖之下部厚实,有圆铺之外形。
		河	"河"字竖钩,竖绞锋推行,钩处以圆转的方式呈现,临习时注意对细节的把握。
		子	"子"字竖钩的钩部很有特色,最粗的大铺毫突然停止,直接从左侧角轻推出钩,耐人寻味。
		周	"周"字横折钩,竖的部分有内撅之势,钩部又往右下伸展,钩显得厚实而险峻。
		芳	"芳"字横折钩,横折部分形方圆厚,行笔至钩处则呈三角形的方峻之态。
		光	"光"字竖弯钩,竖弯的弯部有细节需要把握,做提转的用笔动作。钩的部分含蓄,方折爽利。
		也	"也"字竖弯钩,竖与弯之间有圆转流畅之势,钩部呈三角形状,如刀切。

笔画的变化

范　字	笔　法	临　写	临写要诀
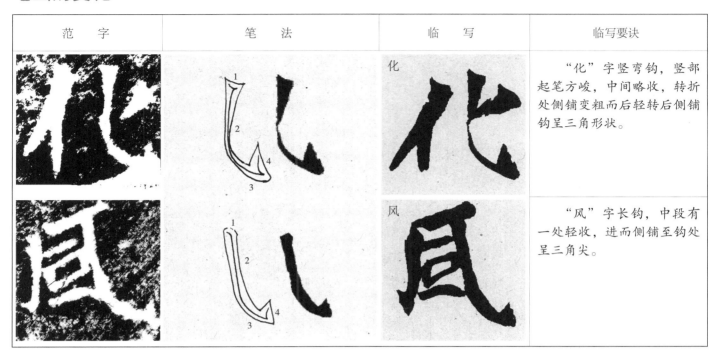		化	"化"字竖弯钩，竖部起笔方峻，中间略收，转折处侧铺变粗而后轻转后侧铺钩呈三角形状。
		风	"风"字长钩，中段有一处轻收，进而侧铺至钩处呈三角尖。

基本结构

范　字	笔　法	临　写	临写要诀
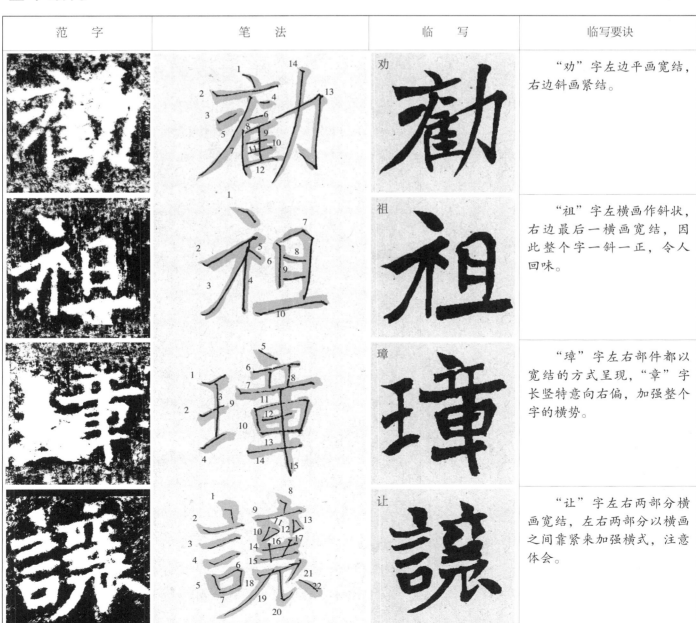		劝	"劝"字左边平画宽结，右边斜画紧结。
		祖	"祖"字左横画作斜状，右边最后一横画宽结，因此整个字一斜一正，令人回味。
		璋	"璋"字左右部件都以宽结的方式呈现，"章"字长竖特意向右偏，加强整个字的横势。
		让	"让"字左右两部分横画宽结，左右两部分以横画之间靠紧来加强横式，注意体会。

基本结构

范　字	笔　法	临　写	临写要诀
		间	"间"字三部分左边最缩，中间宽大，右边部分横画取宽平之势，注意体会这样的变化。
		晋	"晋"字中间横画宽结，其余部分竖画缩短，取横势。
		渊	"渊"字是以长竖与中间二短横共同组合成一个很大的宽绰的造型。
		第	"第"字横画宽结，横之间只有长短之别，全为横势，极为平宽。
		校	"校"字撇捺是最宽绰之处，注意把握大小的对比关系。
		尉	"尉"字左边部分比较宽绰，虽然横存上斜之势，整体仍然取横势。
		氏	"氏"字戈钩较为突出，其他点画取横势。

基本结构

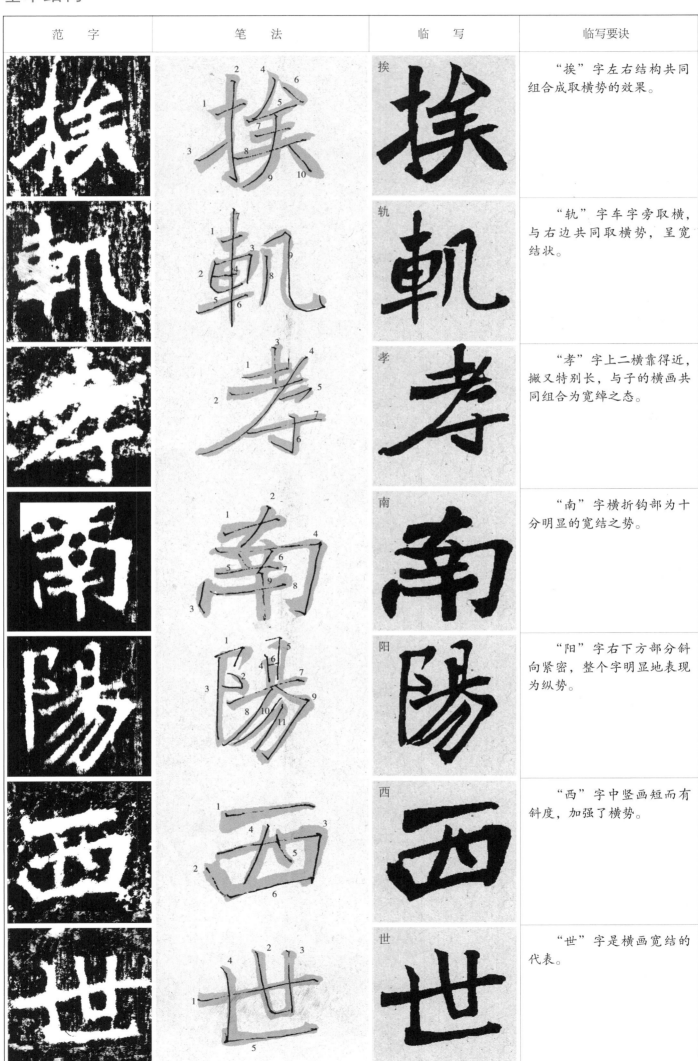

范　字	笔　法	临　写	临写要诀
		挨	"挨"字左右结构共同组合成取横势的效果。
		轨	"轨"字车字旁取横，与右边共同取横势，呈宽结状。
		孝	"孝"字上二横靠得近，撇又特别长，与子的横画共同组合为宽绰之态。
		南	"南"字横折钩部为十分明显的宽结之势。
		阳	"阳"字右下方部分斜向紧密，整个字明显地表现为纵势。
		西	"西"字中竖画短而有斜度，加强了横势。
		世	"世"字是横画宽结的代表。

基本结构

范　字	笔　法	临　写	临写要诀
詠	詠	詠	言字旁横画很长，而下方部分缩进，对比强烈，右边捺画放开，所以整体呈横向，临习时注意体会斜画紧结处的表达。
承	承	承	"承"字最长笔画为竖钩部分，另外左右部分呈横势，整体上显得很宽绰。
盛	盛	盛	"盛"字上部宽绰，下部皿字收紧，但长横依然很长，因此仍旧显得横画宽结。
煥	煥	煥	"焕"字表现为斜画紧结之态，而"火"字撇和最后一捺却往横处行。
天	天	天	"天"字二横取斜势，撇捺开张取横势。
旌	旌	旌	"旌"字左偏旁横画宽结，金字下方斜画宽结，整体宽绰取横势。
深	深	深	"深"字宝盖部分明显缩短，且为斜势，中间长横较长，其余部分点画紧结，而整体宽绰取横势，注意体会。

14

基本结构

范　字	笔　法	临　写	临写要诀
		泫	"幺"部件与长横应形成紧密与宽绰的对比，即密与疏的对比。
		惠	"惠"的心字底之右边部分应作宽松状，整体呈横势。
		能	"能"字中"月"与右半部分，横部短而斜，"厶"部分紧结，竖钩取纵势。
		扬	"扬"字右下部倾斜而作朴茂排布，与提手旁左侧之发散状形成对比。
		节	"节"字，临习时注意左下的大空和右上的大空的挪让。
		安	"安"字中心紧密即符合斜画紧结的特点，对比强烈。
		东	"东"字中心横多且紧，捺作平宽松状。

一、集字

从临摹走向创作是每个书法学习者都要经历的过程，通过临摹积累功夫，最终期待能够自如地创作。然而事实上虽然通过努力让自身的临摹达到一定的水平并不太难，可一旦脱离字帖，写的字常常就面目全非。不仅在字的线条形式、结构形式、章法形式方面无法与原帖相近，风格上更是风马牛不相及。针对《张猛龙碑》线条形式、结构形式、章法形式等特点，就此碑从临摹到创作的过渡，做些具体的分步骤练习。

集字，目的是训练整体风格的相似度，提高章法的经营意识，可以说是培养创作意识的重要步骤。要注意原帖中字的大小及呼应关系是否妥帖，这种集字也可加深对原帖的熟悉程度，这比随意式的『创作』有意义多了。

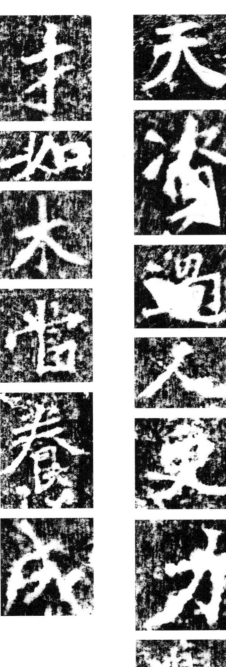

集字素材：天、资、过、人、更、力、学、才、如、木、当、养、成

释文：天资过人更力学，贤才如木当养成。

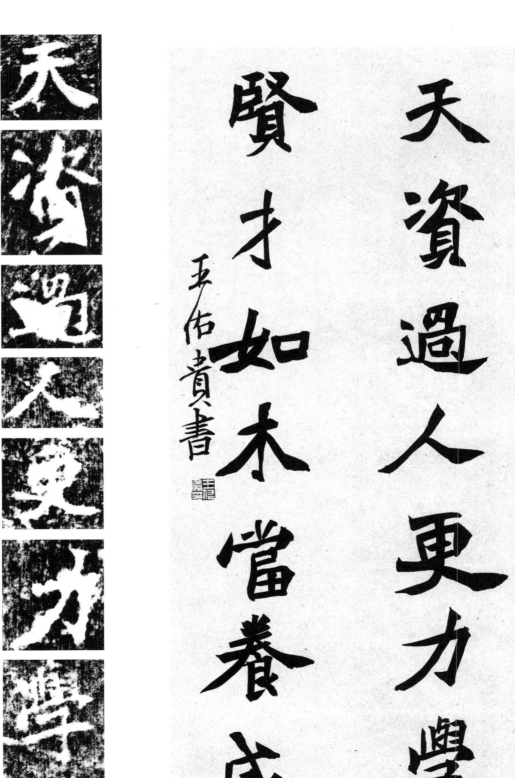

天資過人更力學

賢才如木當養成

王佑貴書

集点画、集部件是对原帖线条形式、结构形式、章法形式的熟悉程度的进一步检验。集点画、集部件是对细节研究的有效方法，由此逐渐领会从对点画的形态到点画的关系的研究与熟悉程度的重要性。这将进入将原先拆散部件重新组装的环节，对组装『密码』的捕捉是未来走向真正创作最为重要的意识之一。

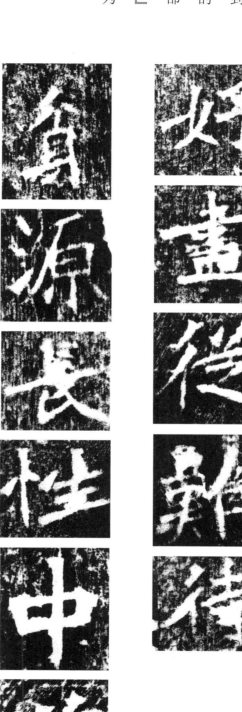

好事尽从难处得
真源长向性中看

二、创作范例

书法创作，简而言之，就是要把自己临帖的感受再现出来，是对临帖效果和书法经典的认识程度的检验。就《张猛龙碑》的学习而言，同样需要分析临帖、印象临帖的不断重复，然后模仿创作。一般来说，临帖越深入，模仿创作活动的开展越顺利。

初学者对《张猛龙碑》的模仿创作可以从基本笔法、结构字形两方面着手。当创作的内容在《张猛龙碑》里有的就可以直接辑出即集字，这项工作没有难度。而《张猛龙碑》中没有的字则需要部件的组合，有时甚至要具体到某一笔画，怎样的组合关系才和谐，这样的组合是模仿创作的重要环节，这是个难点，需要认真对待。在领会了《张猛龙碑》的主要用笔、结构特征之后同时需要观照章法，这也是模仿创作成功与否的重要环节。这样的「模仿秀」开展得越多、越熟练、越苛刻，那么达到得心应手的自由状态才有可能。

释文：隐隐飞桥隔野烟，石矶西畔问渔船。桃花尽日随流水，洞在清溪何处边。张旭诗《桃花溪》，岁次丁酉夏日，易安居王佑贵书。

隐隐飞桥隔野烟石矶西畔问渔船桃花尽日随流水洞在清溪何处边张旭诗桃花溪岁次丁酉夏目易安居王佑贵书

客 兹 川 信 可 珎

鳞 滄 浪 有 時 濁

（南朝人诗两首局部）

眷言訪舟客兹川信可珎洞澈随深淺皎鏡無冬春千仞瀉喬樹百丈見游鳞滄浪有時濁清濟涸無津豈若乘斯去俯映石磷磷紛吾隔囂滓寧假濯衣巾願以漏溪水沾君纓上塵黝黝桑柘繁麻變盛交柯溪易陰反景澄餘映吾生雖有待樂天庶知命不學梁甫唫唯識滄浪咏田荒我有役秩滿餘謝病南朝人詩二首

歲次丁酉秋九月王佑貴書於易安居南窗

释文： 眷言访舟客，兹川信可珍。洞澈随清浅，皎镜无冬春。千仞泻乔树，百丈见游鳞。沧浪有时浊，清济涸无津。岂若乘斯去，俯映石磷磷。纷吾隔嚣滓，宁假濯衣巾？愿以漏溪水，沾君缨上尘。黝黝桑柘繁，芃芃麻麦盛。交柯溪易阴，反景澄余映。吾生虽有待，乐天庶知命。不学梁甫吟，唯识沧浪咏。田荒我有役，秩满余谢病。南朝人诗二首。岁次丁酉秋九月，王佑贵书于易安居南窗。

三、临摹范例

《张猛龙碑》临习的程序和临其他碑帖一样，从单字点画的分解到单字字形的把握，再到字与字之间的关系的处理，需要严格地遵守。由此不断地重复进而熟练掌握。当点画、单字、字与字之关系从遵循原碑字形上升到临习者自己的理解意图时，可以说临习活动从忠实临习进入印象临习，这是学习书法的重要阶段。因此，需要临习者多思考，多问问自己的临习活动处于哪个阶段。将原碑与自己的临习作比对，明白得失，从而校正自己的临习方向，以取得长足的进步。

20

释文：

游文才朋侪慕其

雅尚朝廷以君荫如此

德宣以熙平之年除鲁

太治民以礼移风以乐

如伤之痛无怠于心目是

若子爱有怀于心目是

使学校克修比屋清业

农桑劝课登不礼化

己亥夏，王佑贵临。

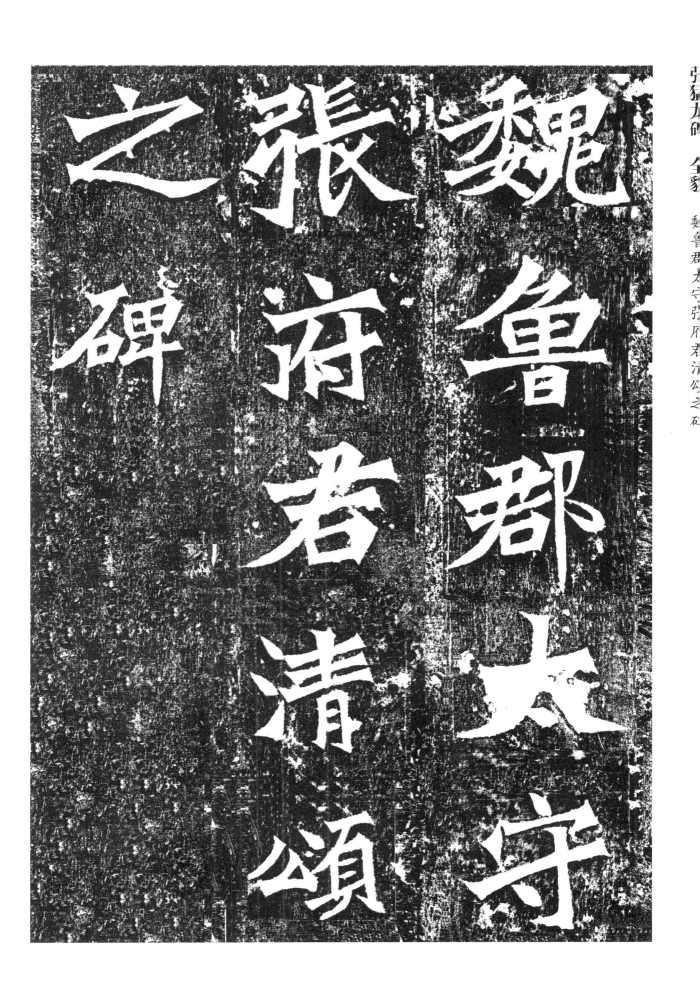

魏鲁郡太守张府君清颂之碑

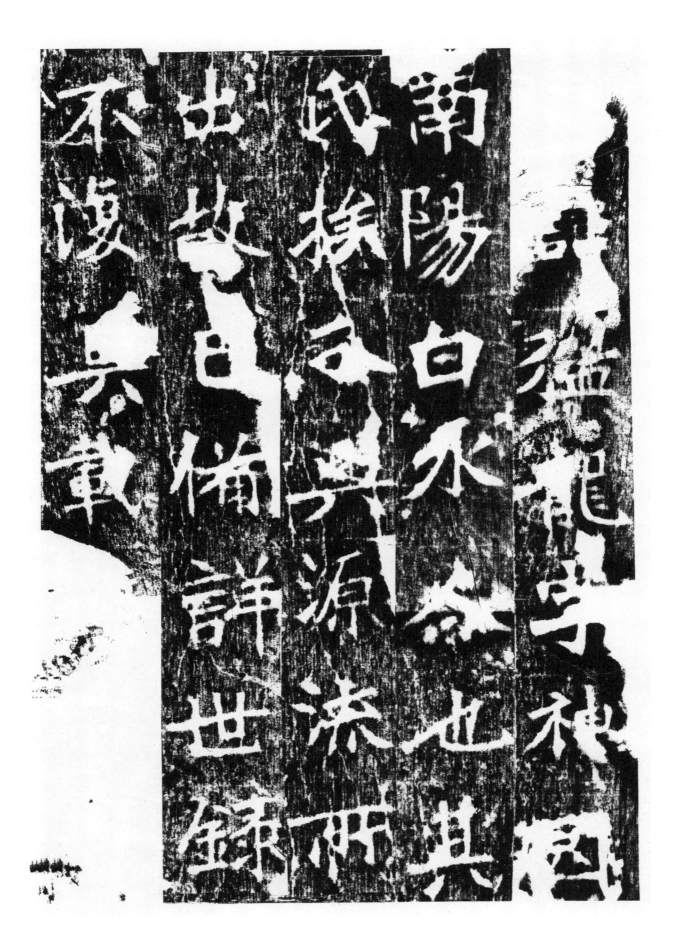

君韦孟乇字申司南阳白水人也其氏族分兴原流折出故已备羊世录不复具载

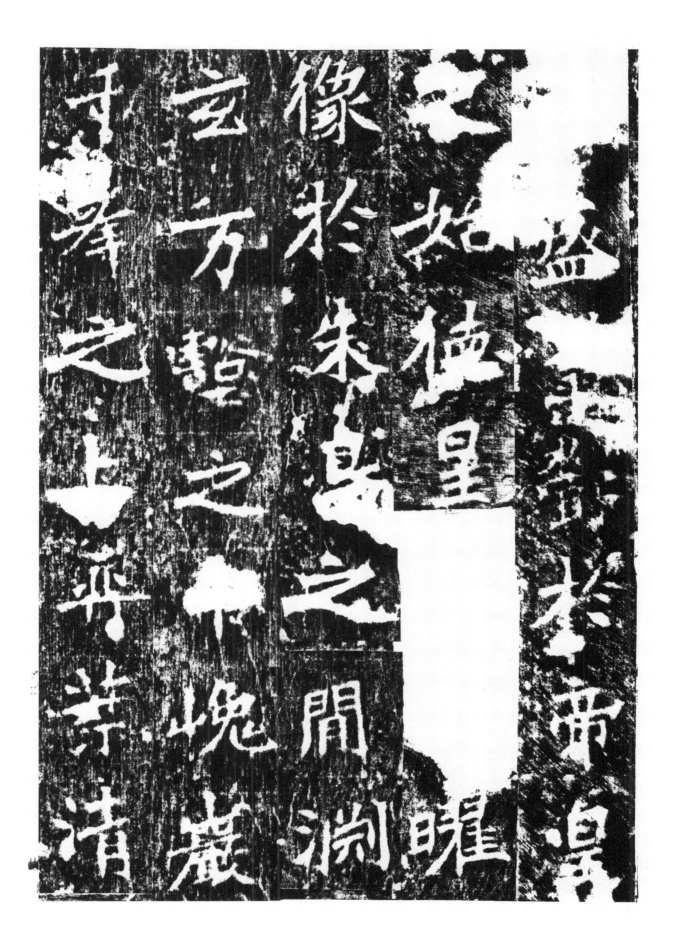

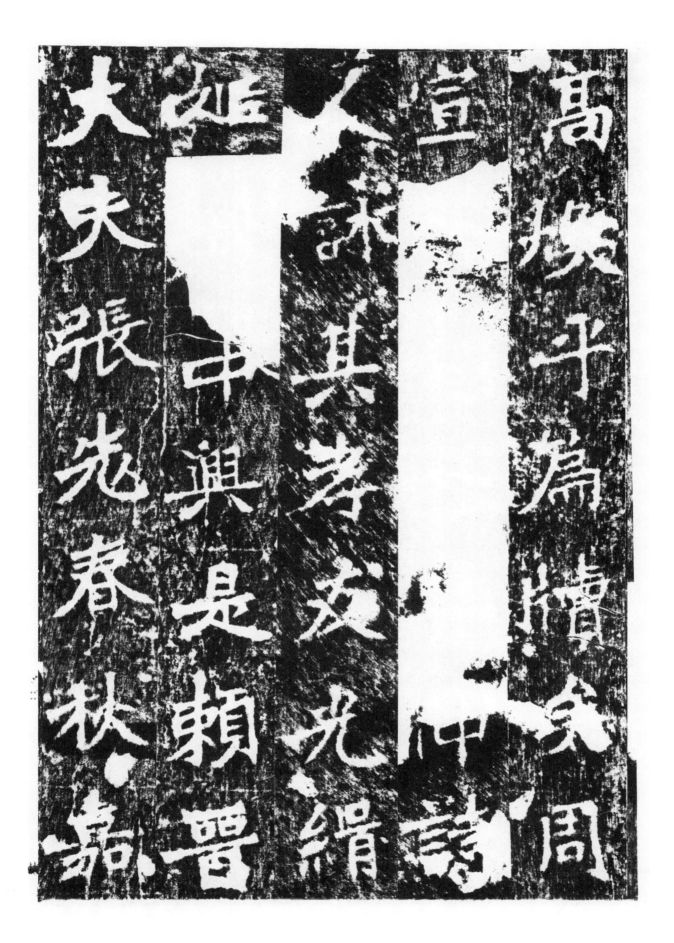

高族斗扁□蒙□周

登□其孝交光絹

延□中興是賴晉

大夫張先春秋嘉

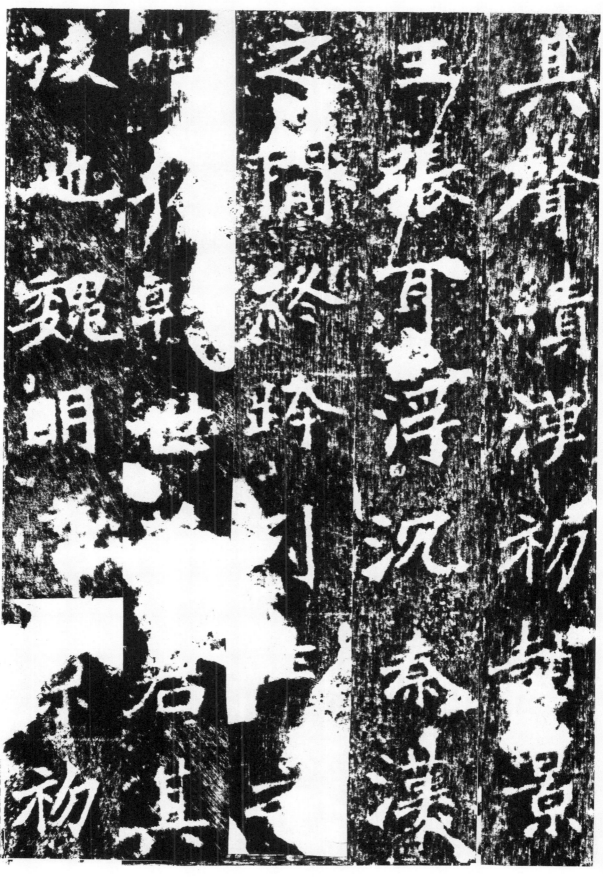

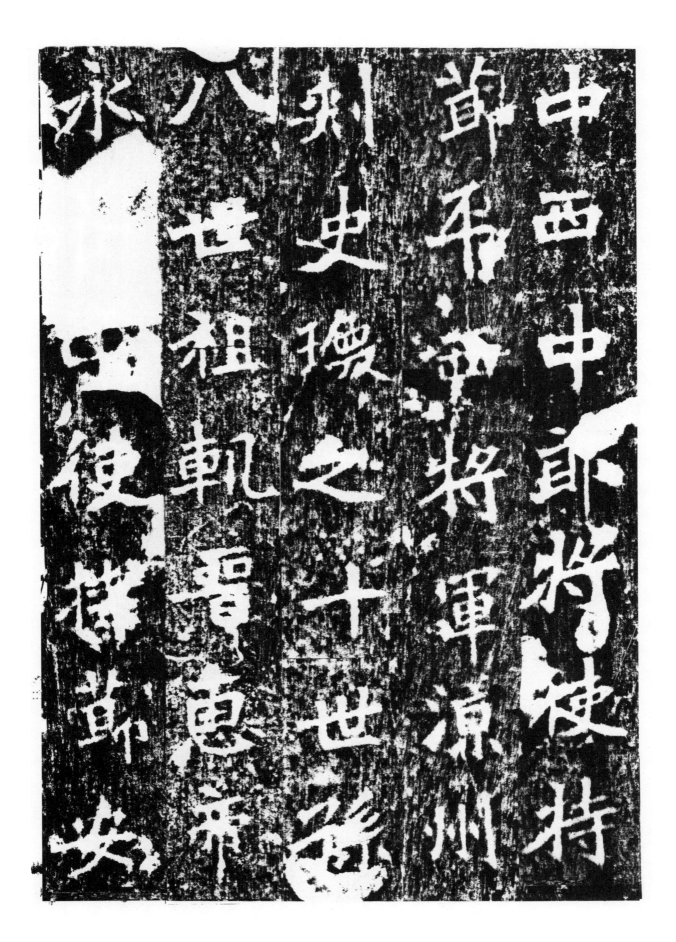

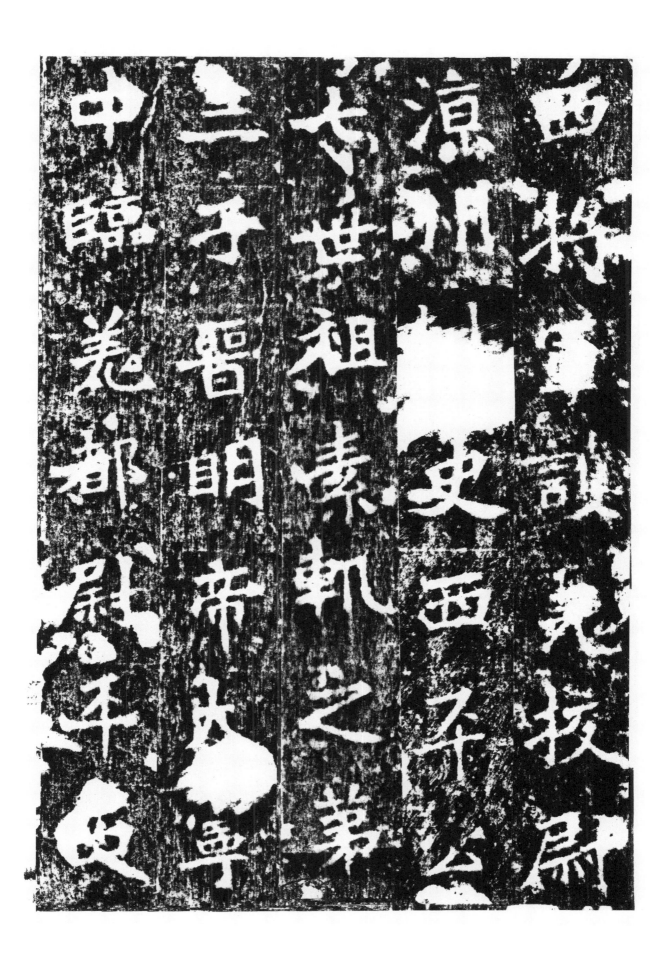

西□至扶枝居洮□刺史西平公十世祖素轩之第三子晋明帝太宁中临羌都尉居平西

将军西海晋昌金城武威酒郡太守遂家武威高且沖言涼州武宣王大且渠时建威将军

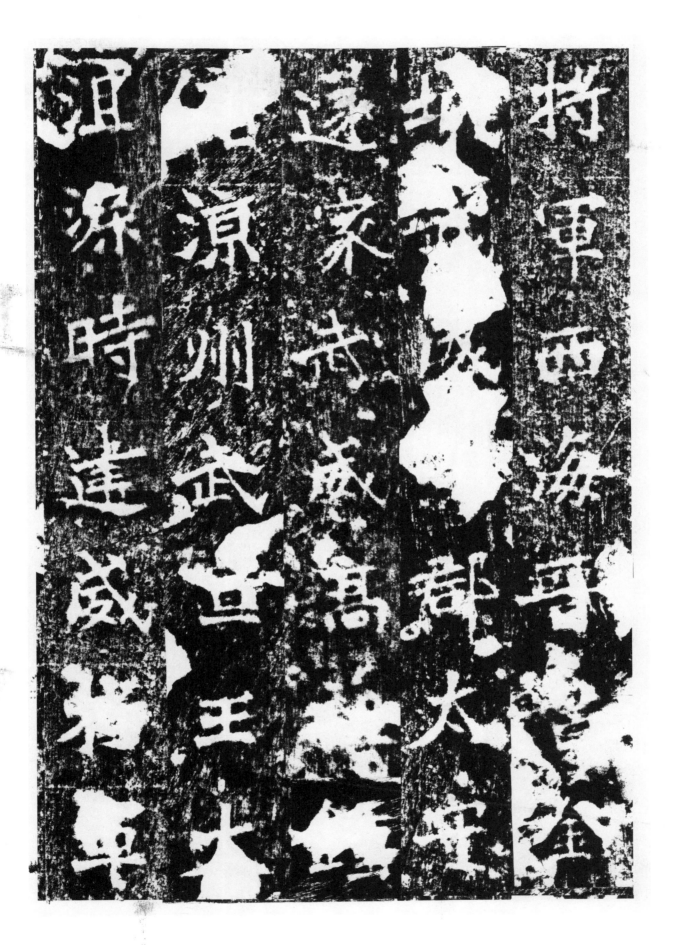

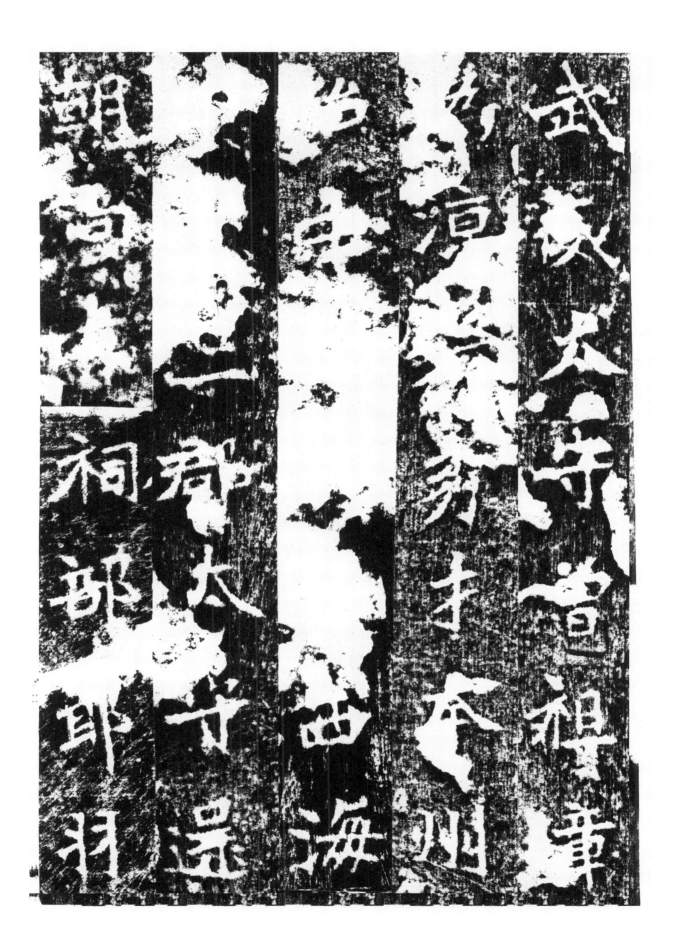

武威太守曾祖韋伊游牟□秀才本州治中西海二君太守迁朝尚斗祖音郎羽

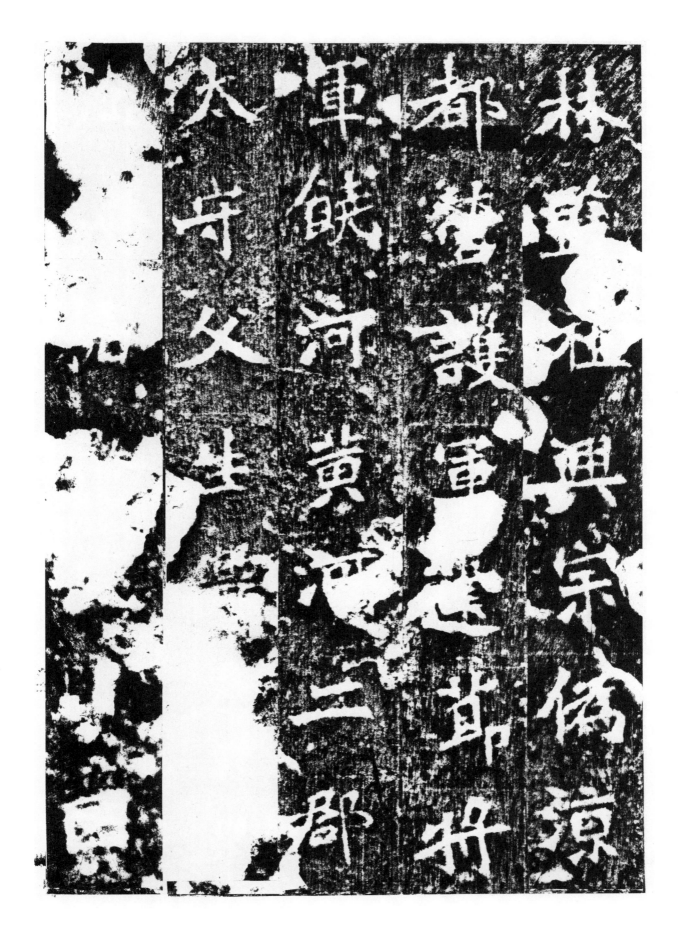

林监祖兴宗为京都营护军建节将军尧可黄可二郡太守父生

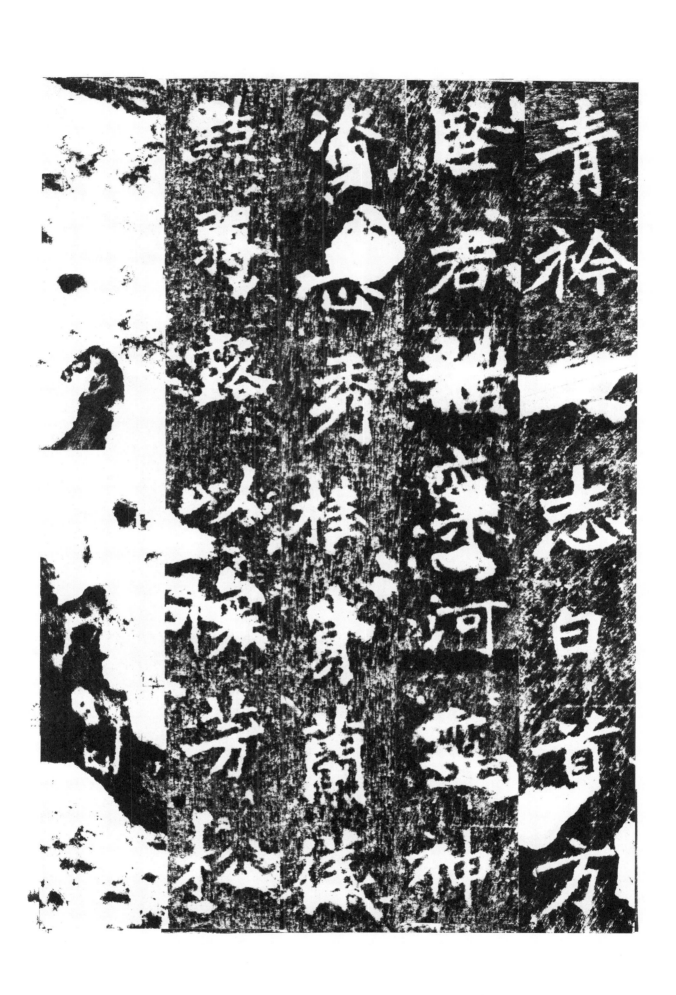

青衿之志白首无坚君体禀河灵神资岳秀桂质兰仪点弱露以怀芳松

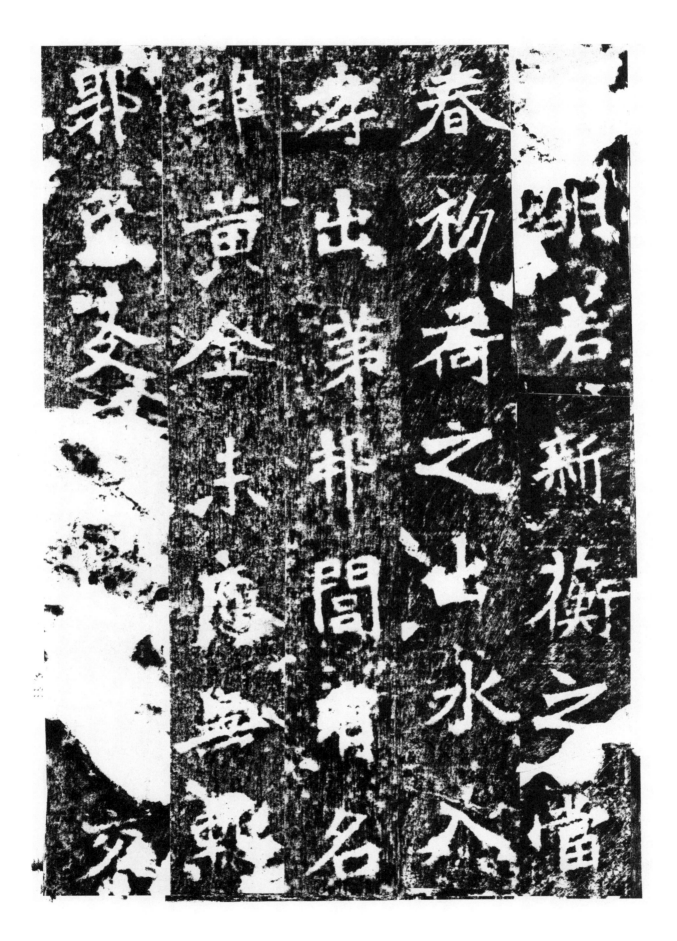

朔吉新衡之当春初荷之出水入孝出第邦司有名虽黄金未立无新郭氏支交

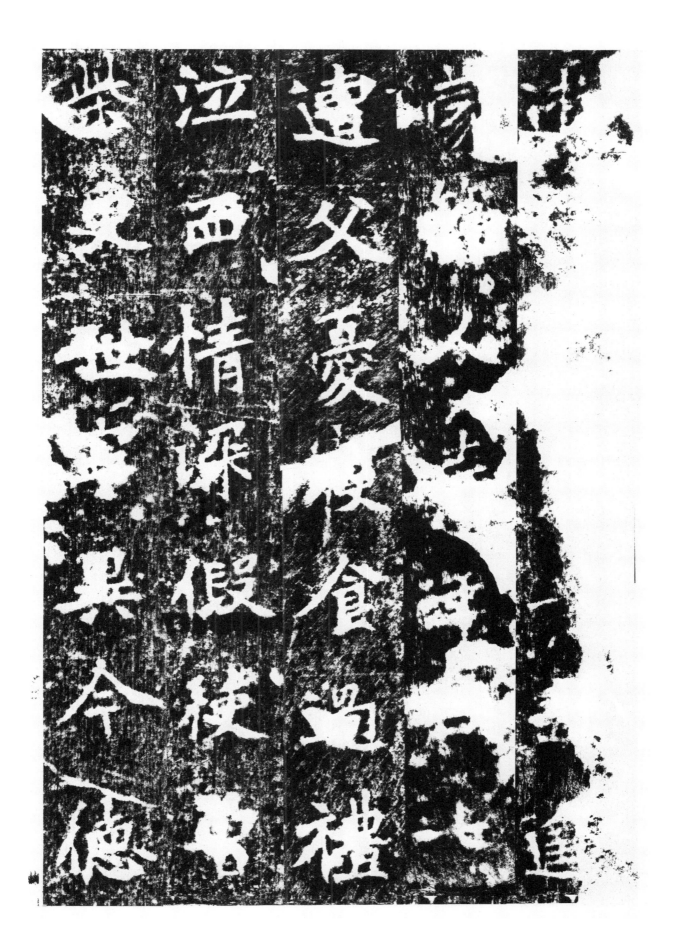

旡须屹覆佳寺申昰青尧夕承奉家贫致养不辞采运之劬年卅九丁母艰勺欰不

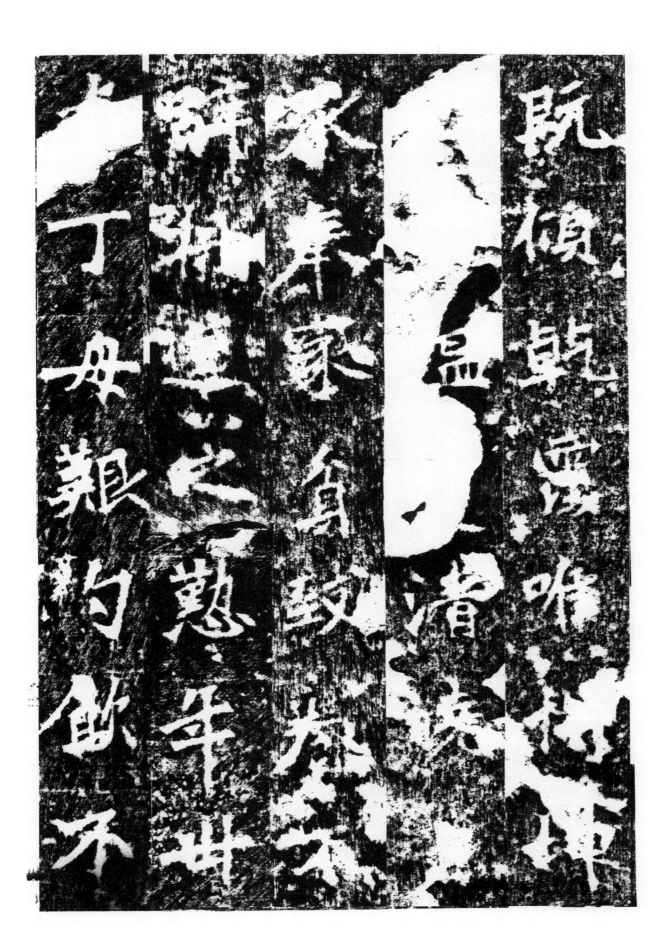

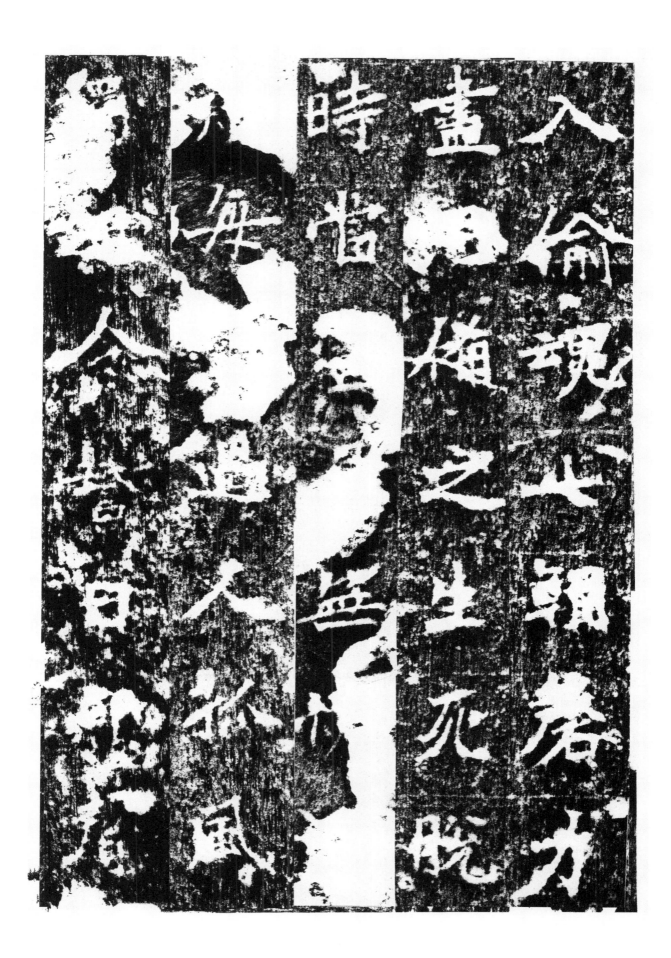

入偷魂七朝磬力尽思备之生死脱时当宣尼无愧每事过人孤风独超令誉日新声

驰天紫以延昌中出身除奉朝请优游文才明济慕其雅尚朝廷以君荫如此德宣畅

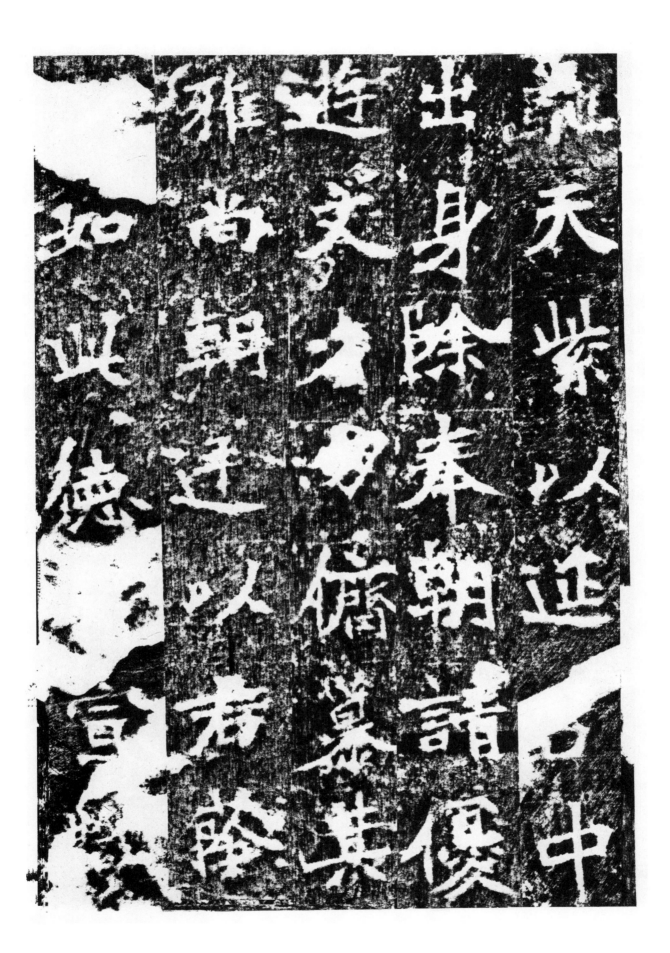

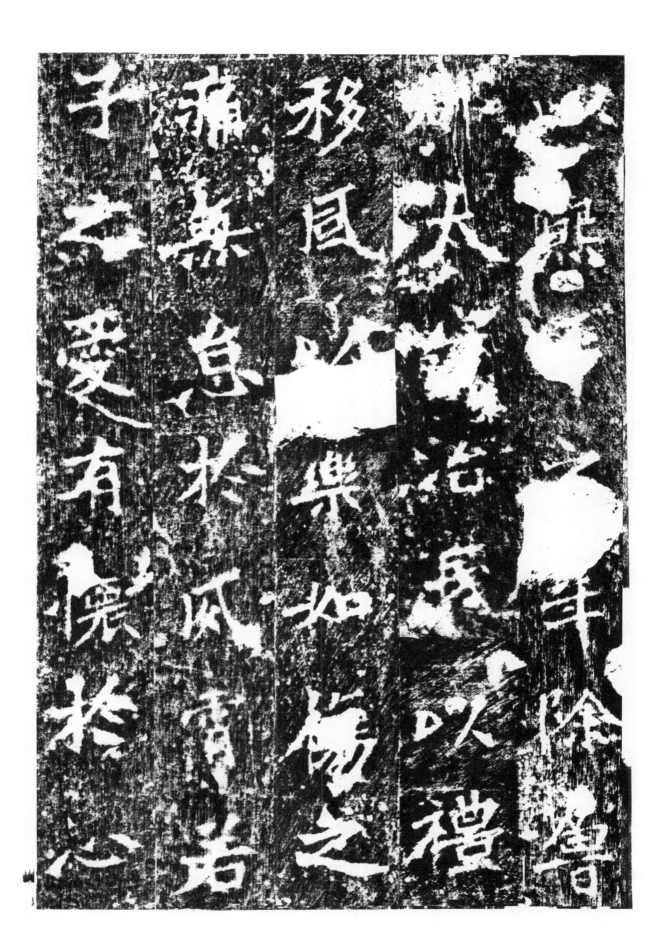

以熙平之年除鲁郡太守治民以礼移风以乐如伤之痛无怠于夙宵若子之爱有怀于心

目是使学校克修比屋清业农桑劝课织以登入境观朝莫不礼让化无心草石如变

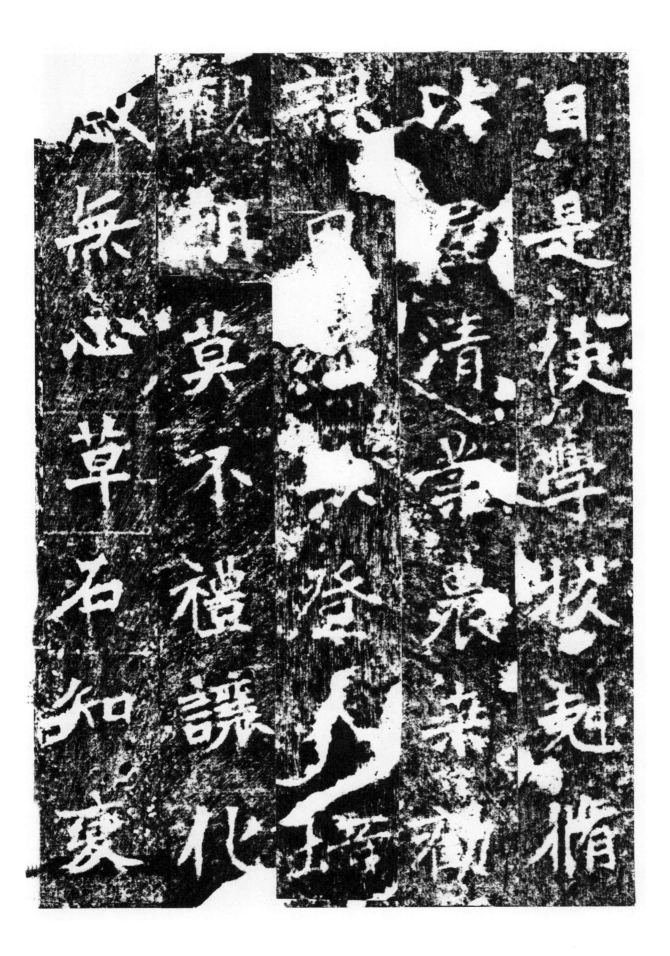

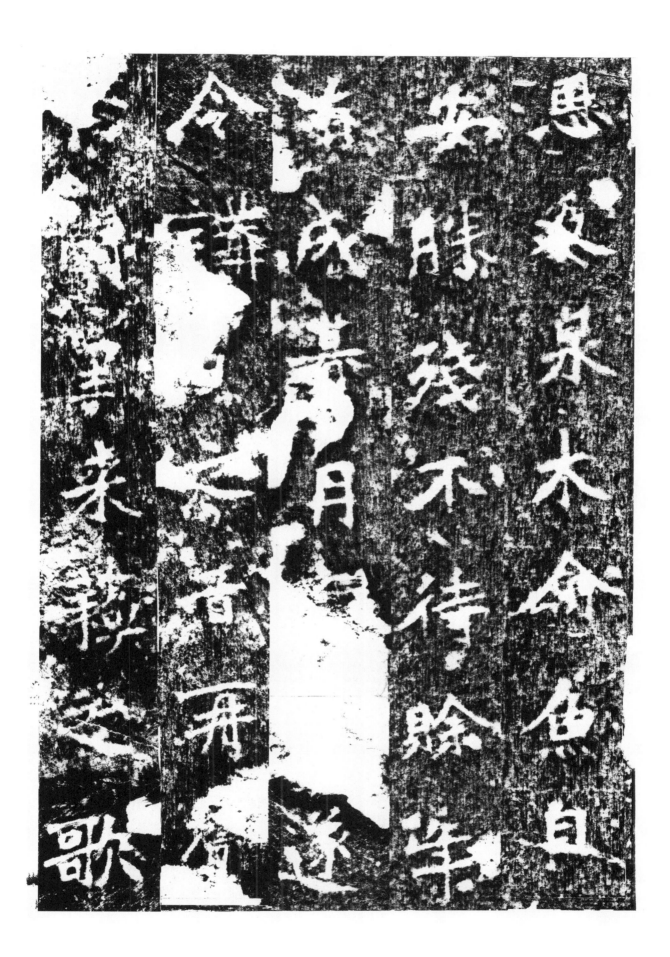

恩及泉水禽鱼自安胜残不待赊年有成期月遂令讲习之音再声于阙里来苏之歌

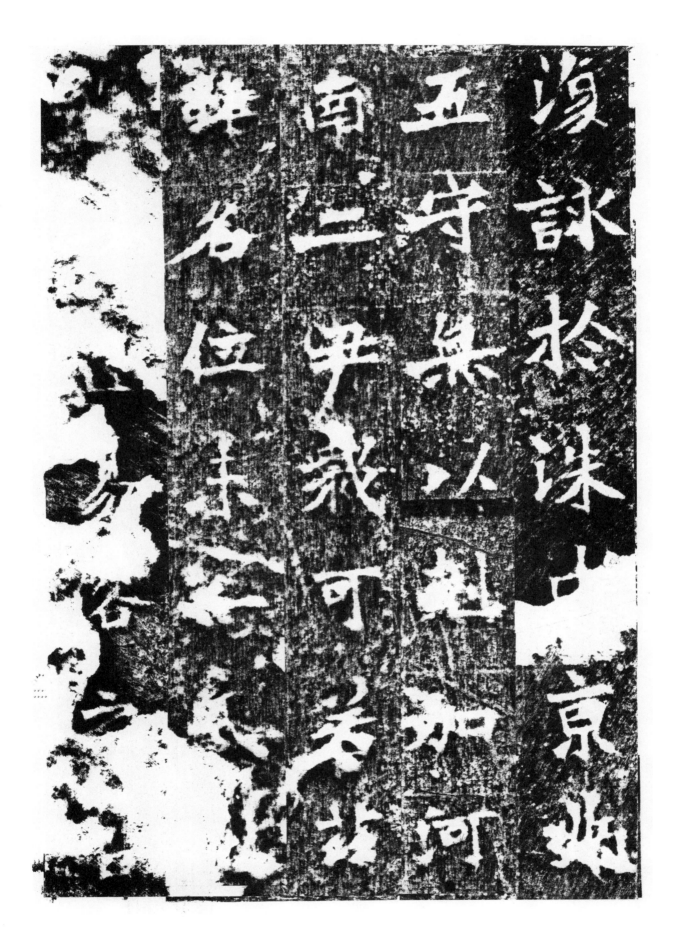

复永于朱中京兆五守无以克加河南二尹裁可若兹虽名位未一风且易俗之

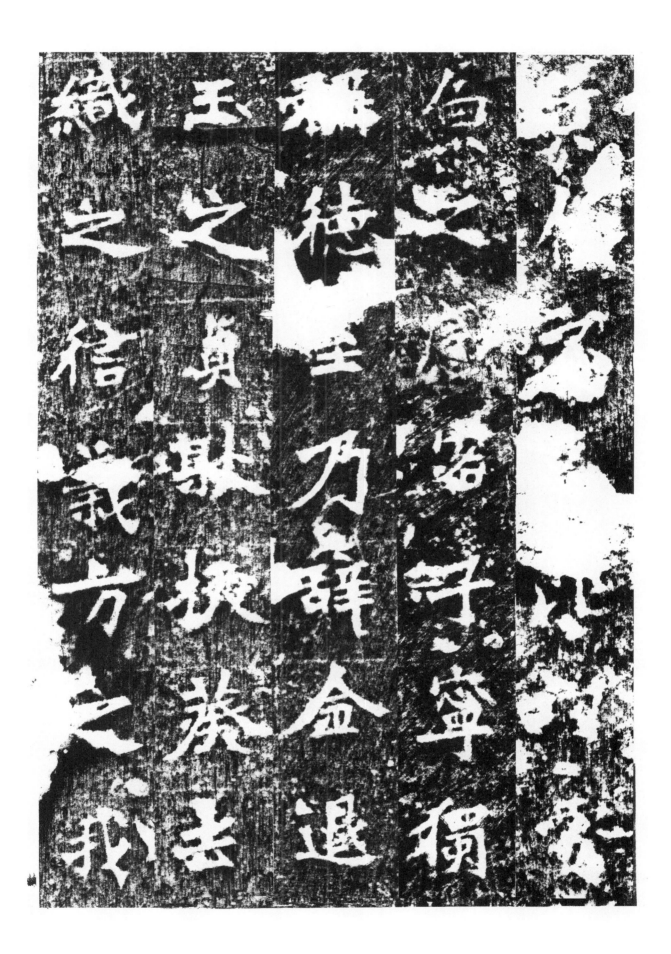

41

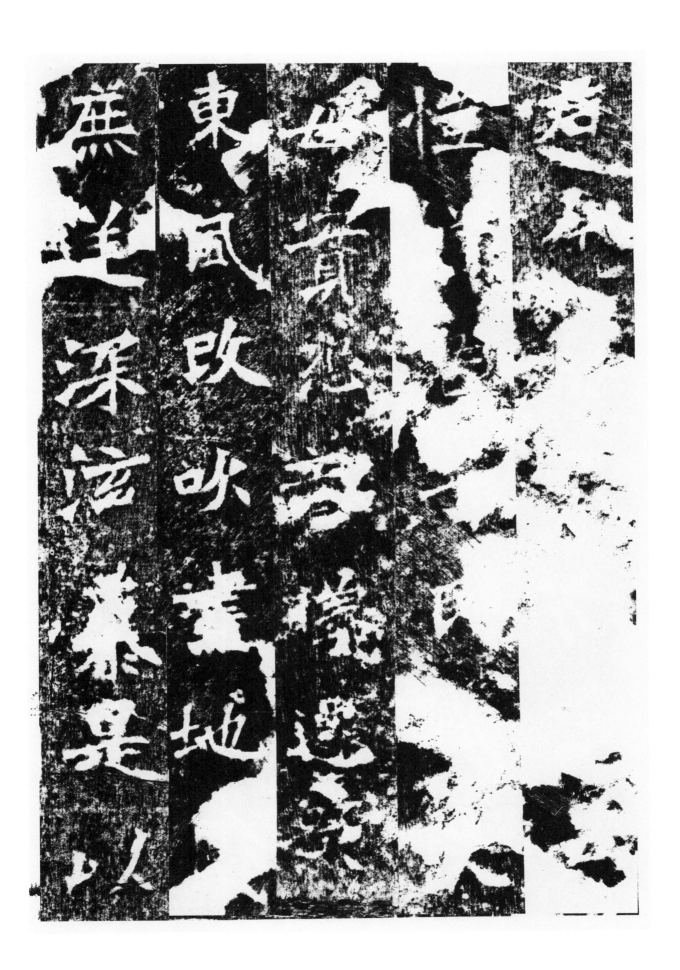

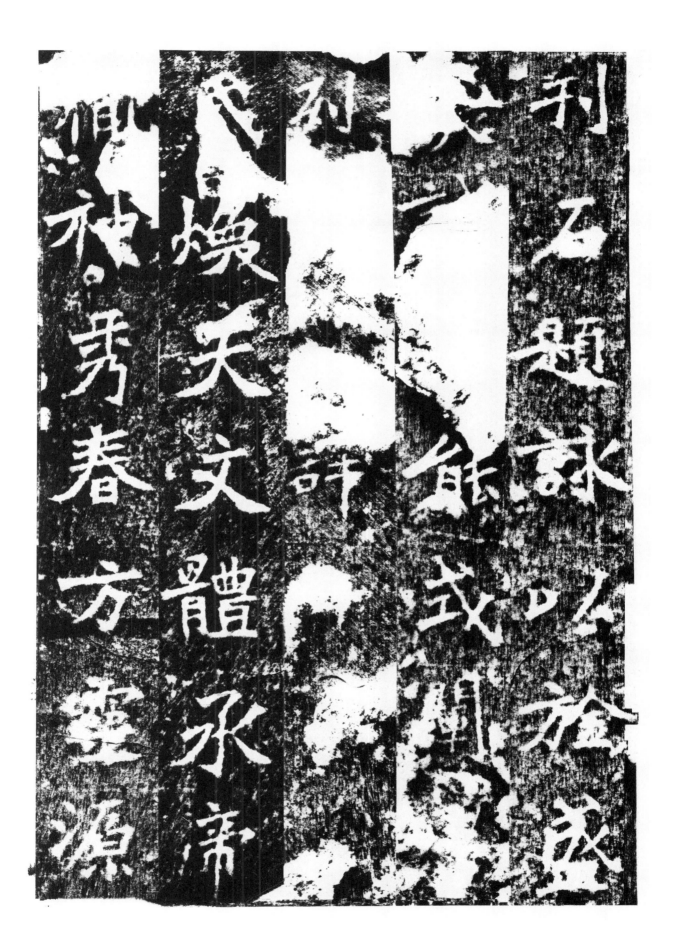

刊石题咏以旌盛美诚能式阐烈其辞氏焕天文体承帝胤神秀春方灵源

在震积石千寻长松万刃轩冕周岳秀月起景飞穷神开照式诞英徽高山仰

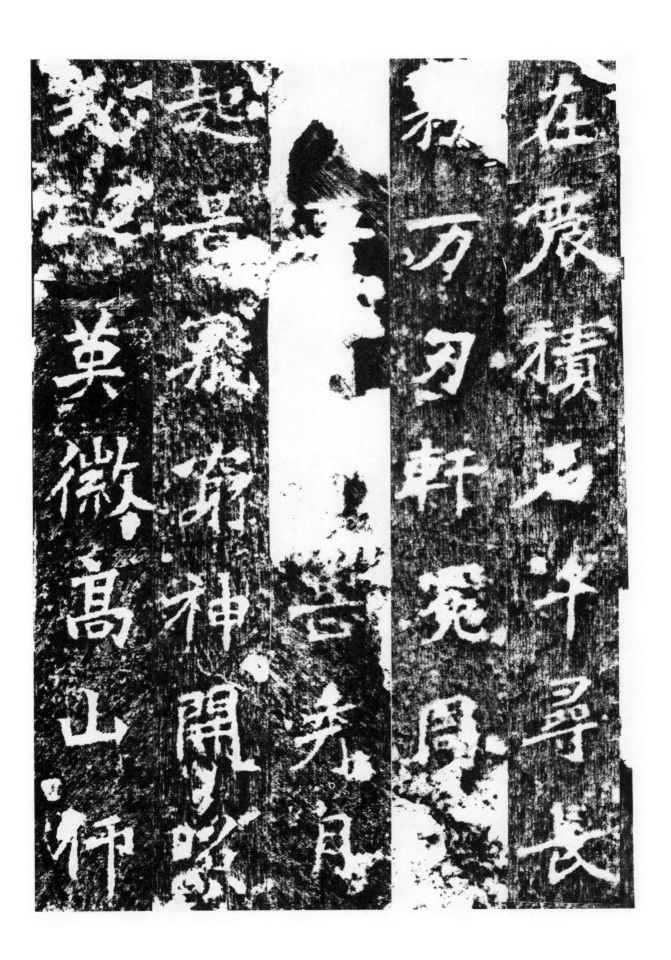

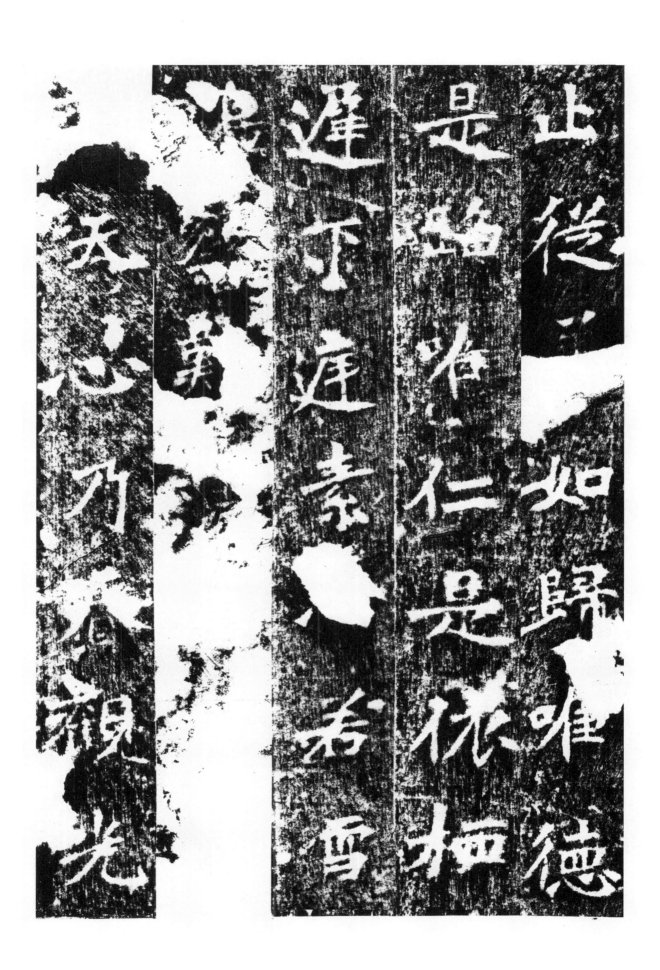

止从善如歸听德是蹈听仁是依柂迎下庶素心若雪觀听天心乃着双光

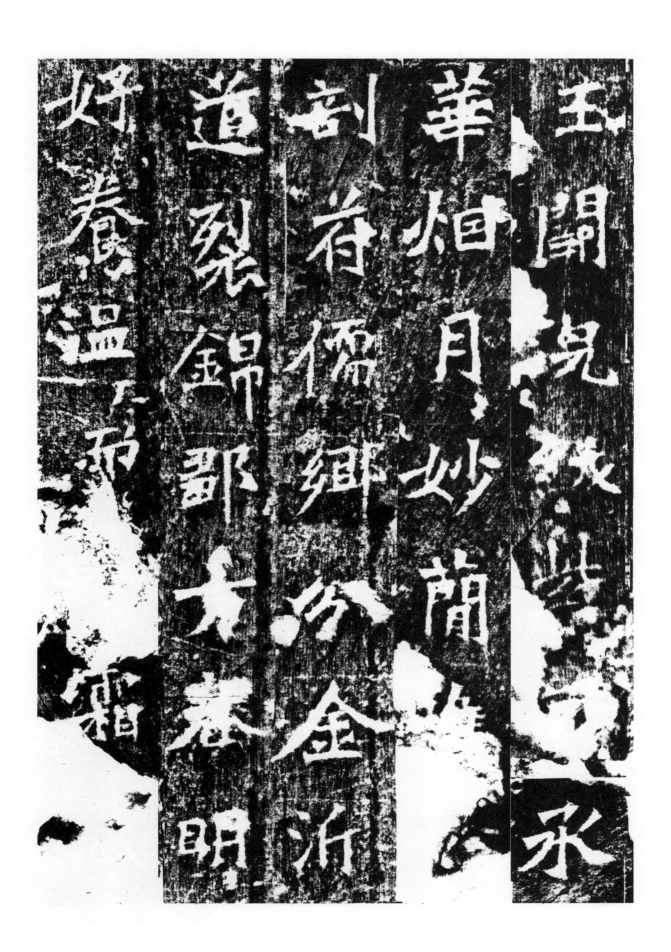

玉阙完发紫承华因月妙简催剖苧需乡分金斤道裂锦郡方春用好养温而霜

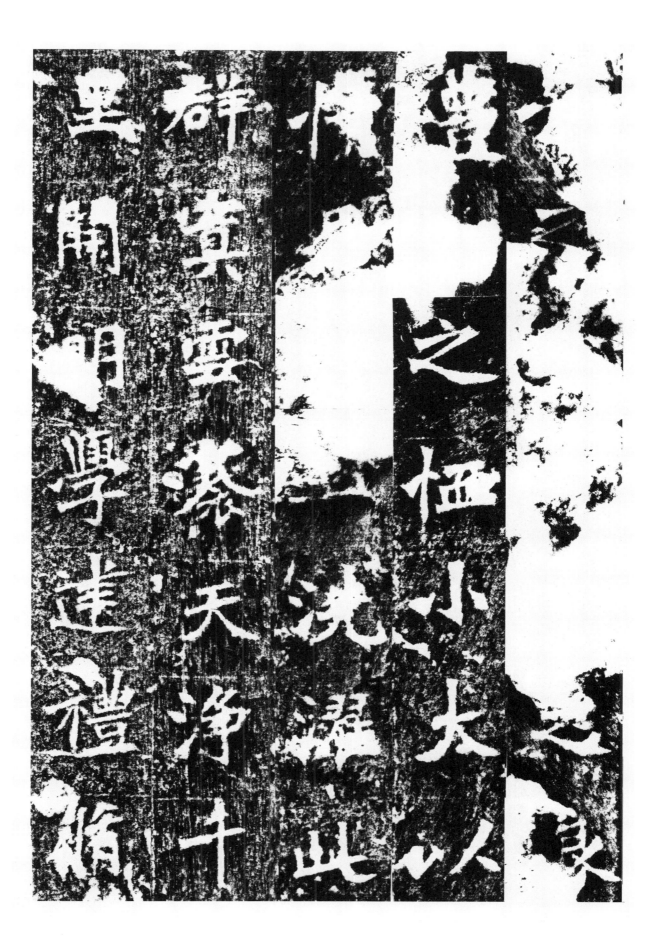

风教又王上耕衣可攻留戎明圣可以勿剪恩深在民可以免喜风七移新次可

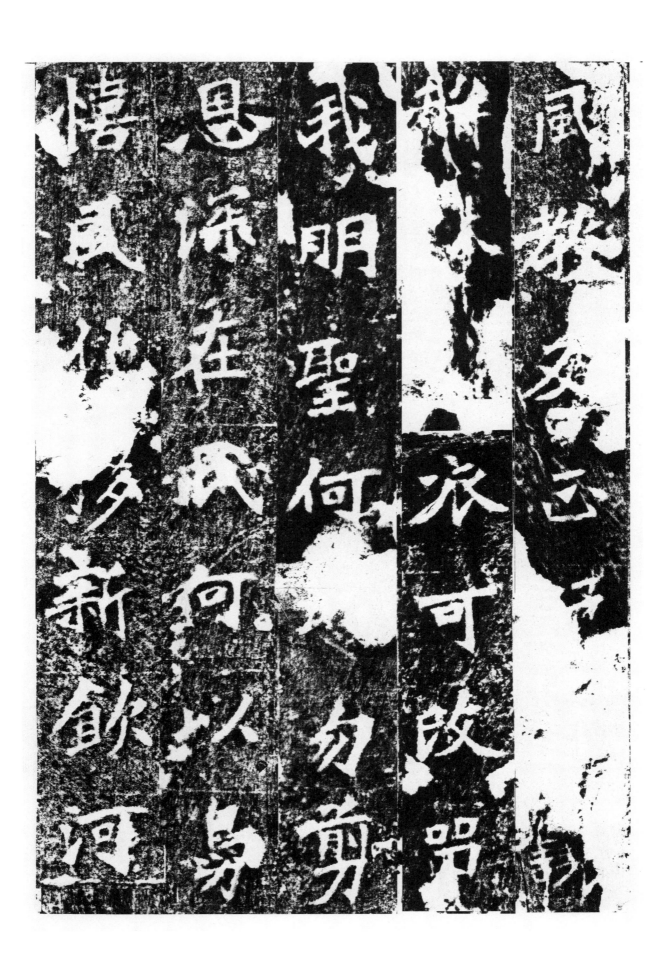

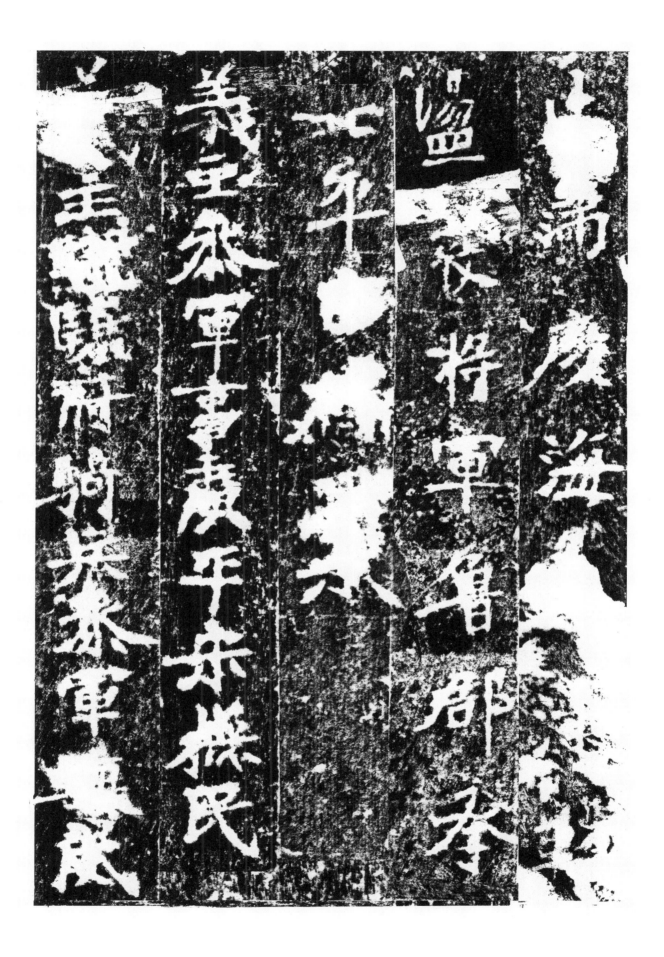

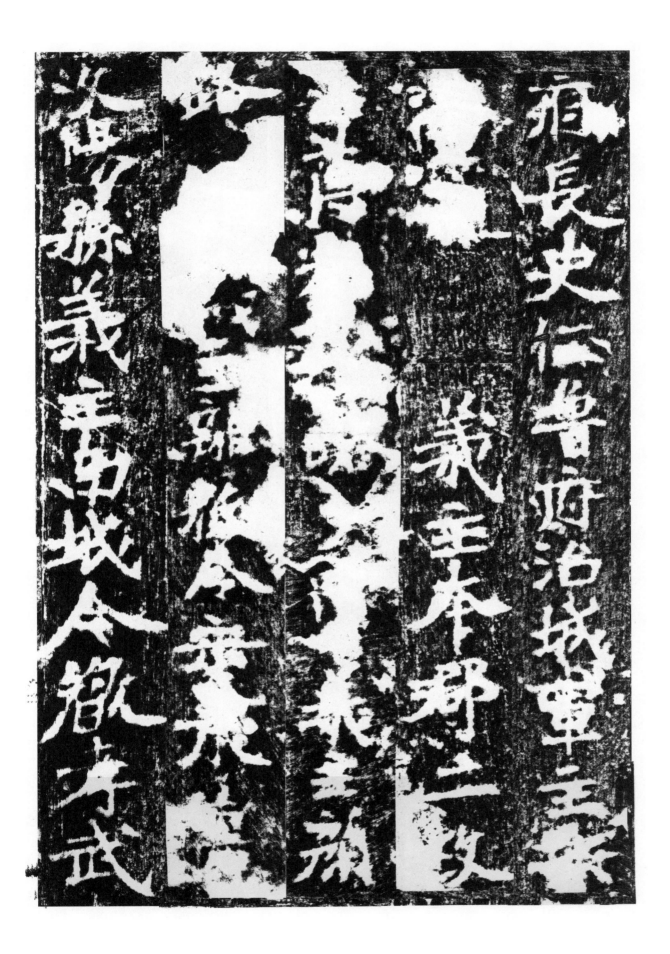

守长史正鲁守台成军主军义主本郡二改主簿义主顷各义主离弧令宋承喜分旧县义主南成令匝

孝武

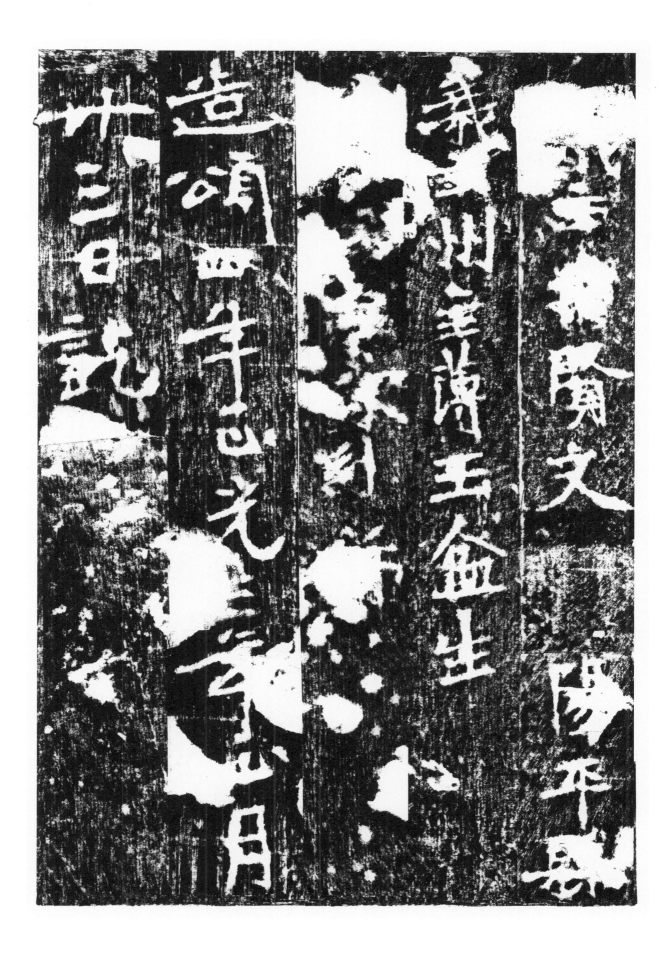